LOS TESOROS

DEL

ERRANTE™

Lady Rosamund Liongarden

INDICE

I. Mapa de la Soledad

 a) Encontrar los versos
 b) De la Noche
 c) Para Ella

II. Bitácora de los Mundos

 a) Deseo, Brujería, Dolor, Hechicería
 b) Morisoñando
 c) Catarsis de Encuentro

III. Restos del Naufragio

 a) Lectura en Espiral
 b) Rompiendo el Habito
 c) Con una Bella Experiencia

IV. Camarote

 a) Yo, Inexistente existencia
 b) Eztar
 c) Donde estas?

V. La Barca Abandonada

 a) La Ausencia de tu Odio
 b) En Relatos del Verso
 c) Verde Esmeralda

VI. Relatos // Poesía // Errantes // Tesoros

 a) Al paso del tiempo
 b) Compañero de instantes
 c) Silencio subtitulado

VII. Prefacio de la parte última [backdoor movie]

Los Tesoros del Errante™ - Lady Rosamund Liongarden

MAPA DE LA SOLEDAD

[Como la noche gris, tan ausente y triste...]

Los Tesoros del Errante™ - Lady Rosamund Liongarden

Encontré los Versos...

Perdido eterno en tus formas,
imaginando tus figuras desnudas
mientras posan engreídas para el artista acrílico,
que complace como propósito,
todos los caprichos que sin medida le piden.

Fermento la pintura,
cual licor añejo,
servida en copas de pinceles,
para festejar la boda entre el recuerdo y el olvido,
hasta el amanecer duraron las fiestas,
vacío en la conciencia,
el desborde capturo las fragancias
y las entrego a mi ventana,
que las esparce al caer la noche,
y me hacen llorar,
porque huelen a tu lejanía...

De la Noche...

El sueño abandona mis parpados,
pasada la media noche,
la sensación de una profunda soledad ataca mi cabeza,
doy vueltas y cuento rebaños,
llevo toda un arca mas el sueño no aborda la mente,
me levanto,
doy unos pasos y enciendo un cigarro.

Una bocanada,
el humo ante mis ojos toma la forma de un cuerpo,
levita hasta desaparecer en la oscuridad,
una orquesta de grillos se alza en la ventana,
como violines desafinados,
gri... gri... gri... gri...
evoco tu nombre y la nostalgia lo hace eco,
resonante en toda la habitación,
entonces descubrí que el sueño abandono mis parpados para posar en los tuyos,
llevando consigo mis deseos de que nunca estés sola...

Para Ella...

Descubrí entre miradas su rostro,
fui perdido y encontrado en sus ojos,

Amanecer tibetano,

El mundo se limito a sus parpados,

Intensos segundos,

Mi timidez expuesta,

Como ladrón busque refugio en su sonrisa,
más no encontré lugar sino humo,

Ligero mi cuerpo,
Con las estelas se fuga,

Pertenecen mis latidos a sus pulmones,
exhala mi vida al tiempo.

Sin espacio vuelvo a la nada,
deshace el viento sus parpados,
y se va con las cenizas mi mundo.

No existo en la materia,
ahora extrañare sus pulmones...

Los Tesoros del Errante™ - Lady Rosamund Liongarden

BITACORA DE LOS MUNDOS

<He llevado en mis hombros los hombros de otros seres...>

Los Tesoros del Errante™ - Lady Rosamund Liongarden

Deseo, Brujería, Dolor, Hechicería

Era un cuarto oscuro, con la iluminación de una debilitada vela negra,
Una cama con una manta roja, una rosa púrpura encima era lo único que adornaba aquella habitación tan lúgubremente encantadora.

Allí me llevo el espectro de mi amante nocturno, al entrar una ventisca fría embistió la dimensión del cuarto oscuro, cegó la llama de la única iluminación y cerró la puerta con fuerza de huracán.

Quede a oscuras en medio de la cama y la puerta, llame a mi amada y no contesto, no sentí miedo y espere los eventos. A mi cuerpo se acerco una corriente fría pero a la vez acogedora.

¡Amada! exclame de nuevo.

¡No temas no te dolerá!, una voz dulce me respondió.

Como si de magia chaman se tratase un hechizo rosa invadió mi cuerpo, me desnudo con la rapidez de una centella y me lanzo a aquella cama colorada.

Ni siquiera el magmar del más antiguo volcán se compara con la llama de pasiones que derramo aquel espectro sobre mí ser esa noche. Se volvió uno con todo lo que tenía y viajamos al abismo del orgasmo eterno y prohibido. La intensidad fue tan fuerte que las venas de mis manos reventaron, vistiendo aquella cama roja de una catarata de deliciosa sangre.

Comencé a delirar mientras mi amada lamía con lujuriosa malicia el deseo que sobre mi se levantaba, dolor, dolor, todo aquel placer que sentía se transformo en el más aterrador de los dolores.

-¡Detente!- clame con desesperación, entre tanto contemplaba su cuerpo erguido sobre el mío, ella como sorda succubus ignoraba mis lamentos en tanto que sumergía mi deseo en su sexo ambiguo.

Caí en la inconciencia activa, mis músculos se congelaron, no podía moverme, era como si una bruja me hubiese hechizado. El espectro de aquella mujer que tanto ame, devoro cada aliento de existencia que yacía en mi cuerpo que se encontraba ahora sin vida, tirado en aquella cama de color rojo que adornaba la habitación, que iluminada por una vela estaba antes de que el viento nórtico extinguiera la llama que unía mi mundo con el de aquellos a los cuales ya no pertenezco…

Los Tesoros del Errante™ - Lady Rosamund Liongarden

Morir Soñando...

Un destello de luz tenue ilumina el ultimo pensamiento, una cama de hielo espera por mi, para dar descanso a la maquina de ideas que trabaja en la fabrica de las realidades.

El último pedazo de cordura lo devora la primera hora del caminar perpetuo de las noches, y se completa el eclipse agotando las manecillas del reloj.

¡Ya es tiempo!

Besando el recuerdo de la musa dorada, mientras se desprende una lagrima, que al paso de una caracol por pradera, se desliza en mis mejillas hasta caer en el estaque vacío, cierro los ojos y tiendo mi cuerpo en el sepulcro del descanso.

De una caja puesta al lado de la cama, mi mano derecha saca un regalo de parte de un sueño.

¡Aun esta caliente!

Descubro el contenido de la envoltura y lo coloco sutilmente hasta que reposa en mis labios, con las ganas de volar y mi último suspiro de razón, halo el gatillo y despierto en el manicomio...

Los Tesoros del Errante™ - Lady Rosamund Liongarden

Catarsis de Encuentro

Llegue, como de pronto, al placer acústico, voces encorvadas,

Me escabullí entre la cólera cóctel de frases y gente, busque los abrazos, los besos, los saludos;

Camaradas en pijamas para el teatro, todos a cámara lenta, como atrapados por fabulas de sintetizadores, éxtasis en feedback, cuerdas de nylon y metal, tambores sintéticos, un conjunto de aplausos sobre bulla.

Luego, ella, me encuentra, nos encontramos, la veo a los ojos y ella nos mira, palabras como de humo las bocas, un abrazo furtivo de verano y canela,

Ella me vibra en los rincones, por los pasillos de sangre bajo el disfraz, el traje para la vida, nos conoce, la conozco, calida y familiar, cual promesa de lagrimas; la euforia estalla, me lleva lejos, a mil lugares y un tiempo, ella simultanea en los latidos, siempre torpe yo en la aventura.

Nada conversamos, se arruino la estrategia, tan natural como el río que se hace sed en las manos cansadas, ahora quiero saber sus formas, sus sabores y mantras, quiero hurgar entre las líneas de su almohada, escribir con dibujos sus verbos, tocar sus pómulos para decir que no esta sola…

Se arruino la estrategia,

¿Cuantos poemas se escribirán antes de alcanzarla?

Los Tesoros del Errante™ - Lady Rosamund Liongarden

RESTOS DEL NAUGRAFIO

{Siempre con la necesidad a cuesta y el hambre en los bolsillos}

Lectura en Espiral (leyendo las cartas del revés)

Permite que sea el amante fiel que acaricie tu corazón enterrado en mis llagas. Hazme el amor con tu perfume, llévame a tu cama y besa mis mejillas, que tu piel sea mi abrigo.

Móntame en los bigotes de un conejo alado, y muere junto a mis latidos que ya no bombean sangre al cerebro. Se tu mis sueños, imagínanos en un barco que navegué hacia la nada y naufrague en una isla desierta.

Háblame de nuestro futuro juntos, dime que amaras mi ser y prometo llevarte muy lejos; venda mis ojos con caricias muertas, revive con tu calor mis emociones atrapadas en una caja púrpura.

Jura luchar por nuestro amor fallido y mis ojos verán los tuyos hasta que las llamas del infierno lleguen a la tierra, pide ser liberada y libéranos de este dolor de distancia.

Llora a nuestros hijos nonatos, y celebraremos el cumpleaños de la pequeña Wendy Penélope, que será García por mi parte.

Vive pensando en mi cuerpo sobre el tuyo, y las gárgolas llevaran a tus sueños mi cuerpo sin vida, te harán despertar y llamaras mi nombre hasta que lo encuentres.

Seamos "NOSOTROS" y no TU y YO, extiende tu mano y corta una promesa en ellas, y la sangre que derrames, la pagare con mi lealtad a tus besos.

Seamos "nosotros" y no TU y YO...

Se TU y no ella...

Los Tesoros del Errante™ - Lady Rosamund Liongarden

Rompiendo el Hábito

- Hoy no despertare, solo soñare que lo hice.

- Hoy no cepillare mis dientes y dejare que los que en mi habitan se diviertan por un rato.

- Hoy no tomare el desayuno como de costumbre, pasare la sacrificante experiencia del ayuno, proporcionando solos los respiros necesarios para vivir.

-Hoy llegare mas temprano donde quiera y le demostrare a Chornos, dios del tiempo, que si puedo romper sus ataduras.

- Hoy no pensare, permitiré que mi cuerpo se vuelva uno con la mente y el entorno, y que las corrientes de lo cotidiano me arrastren a sus predecibles aguas.

- Hoy confiare en TI y me cegare con tus palabras, permitiré que me sumerjas en tu demagógico mundo.

- Hoy, hoy solo seré sin estar, para sentir lo que es ser inerte al paso del apresurado tiempo que nos rige.

- Hoy solo escribiré estas notas para TI y no para mí.

- Hoy, esperare que se transforme con el morir de los minutos en todo un…

… Ayer.

Los Tesoros del Errante™ - Lady Rosamund Liongarden

Una Bella Experiencia (La muerte)

Esta mañana me desperté con la cara mas alegre de mi existencia. Camino para el baño y en medio de una diligencia caí abatido por la debilidad de un cuerpo hambriento y, como un cadáver tendido, espere en el suelo hasta irme por completo del tercer plano.

Viaje a través de las barreras de Chronos y vi. Pasar todos mis adelantos de frente a mis ojos y llore mis atrasos con lagrimas de pez espada. Recordé lo que soñaba y viví mis pesadillas, hable con todo el mundo y a la vez él hablo conmigo.

Pasado este vértigo de fotogramas animados por neuronas muertas o quizás por octoplasmicas fuerzas telepáticas, quede en medio de un abismo, negro, profundo y muy denso, tan denso que solo me dejaba morir.

De repente, casi súbito, mis moléculas no materiales se aceleraron a un ritmo de relámpago y se impulsaron hacia una nada.

Y atravesó la nada y llegaron a galaxias lejanas, llegue donde aquel que nadie quiere ver y me hizo caer en trance, haciéndome recordar el por que es tan temido.

Y sentí miedo y sufrimiento, gozo y alegría, nada y a la vez todo. Viaje a confines desconocidos, vi muertes y pudrición, ojos rojos y antorchas.

Volviendo con la cara del Hades, toco lo que parecía mi pecho y me empujo hacia arriba y desperté en la bañera contando lo que ahora lee quien robo este cuaderno de escritos malditos que solo se interesan en entretener o quizás consolar a su desgraciado escribano…

Los Tesoros del Errante™ - Lady Rosamund Liongarden

CAMAROTE

(La verdad no es ninguna entonces…)

Los Tesoros del Errante™ - Lady Rosamund Liongarden

Yo, Inexistente Existencia

Transmite **Yo** desde el circulo cubierto de tinta de tez negra que sostengo por una razón poco aparente pero muy lógica.

¿Que es **Yo**?

Yo es un supuesto razonamiento para definir formas bípedas con intelecto superior entre los **Tu** y los **Esos**.

¡**Yo** Vive!,

Pero…

¿Que es vivir?

¿Que es existo?,

Yo trata de descubrirlo constantemente y lo único que encuentra es que **Yo** es una complejidad creada por "**Quien**" para hacernos pensar que somos "**alguien**" que vive.

Cuantas incógnitas, ¿no?

Después de esto crees que **Yo** vive o solo existe, por que quien vive necesita, quien existe tiene y solo busca mas de **Yo**.

El **Yo** que crees conocer no es el que realmente es, este al parecer es un simple producto de tu ansiedad de tocarlo (al **Yo**) y tratar de sentirlo carnalmente, pero…

¿Para que?

¿Por que?

Esa es la cuestión que a tu **Yo** le toca descubrir…

Los Tesoros del Errante™ - Lady Rosamund Liongarden

EZTAR

Vagando en la majestuosa inmensidad de la noche, se encuentra un cuerpo con no-vida. Camina y piensa, piensa y hace y hace mientras camina su sendero de vuelta al polvo.

Mira su reflejo en estratos de olvido, baña su mente de fotogramas neuronales basados en viejos y efímeros lapsos de tiempo que para él fueron alegres.

Y mientras cubre su cuerpo de aguas pesadas llora y sus lagrimas como de sangre se disuelven entre la masa podrida en que su traje de nacimiento se esta convirtiendo.

Respira del aire muerto, y por su organismo circula el olor nauseabundo de su sangre convertida en pus. Su carne es festín de gusanos y otras tantas saprófagas criaturas.

Envuelve sus apariencias con sonrisas de hiena y cubre su rostro con ademanes de arlequín. Muere como si viviera, arrastra sus pieles como buey carreta de aldeano, dejando por donde pasa pedazos de su esencia putrefacta envuelta en mentiras y falsos cumpleaños.

Me mira y se burla, ríe como si de tierno repollar estuviera.

Ojos rojos son los que miran mis adentros y queman con agua lo que dentro estos esconden.

El piensa que esta, mas yo palpo sus mejillas con caricias de guaraguao y le muestro que dentro de mi es que pertenece, que si desprende su dependencia perecerá en la huida.

Mas, ahora te digo lector que, de ti podría este escribano de los tártaros eztar hablando hace unos instantes…

¿Dónde Estás?

Despierto cada mañana con el deseo en la lengua de un sorbo de alegría. Me levanto del sueño y duermo la pesadilla, mientras lloro frente al espejo el color de tus ojos en mi cabeza.

¿Qué es la vida?

Si acaso respirar es vivir, por que entonces no te llaman "*Aliento*", y es que tú eres vida, pero no estas conmigo, no siento en al derredor ni una partícula de tu existencia.

¿Estaré muerto?

Todas las tardes te pienso, y el Sol dibuja con majestuosa habilidad el arte de tu recuerdo, los pájaros cantan al viento y el viento sopla a mi oído tus palabras, pero no las escucho con claridad, se turban, se desvanecen cuan nevada en verano.

No quiero que llegue la noche, pero el ciclo no escucha mis ruegos y con su manta de estrellas oculta al gran bombillo que avisa el día, despertando esas caricias fantasmales que de tus manos recibí.

La madrugada es la antesala al suplicio, el insomnio se hace presente en mis parpados y los magos que entrenaste en mis neuronas comienzan el acto de aparecerte en mis paredes.

Las estrellas no brillan como antes y el tratar de dormir se convierte en la utópica idea de hallar el fin del mundo.

¿Dónde estás?

Mi mente esta exhausta de simular que me abrazas, mis sentidos se están quebrando con cada minuto de tu ausencia, ya no quedan lagrimas para ahogar tu recuerdo, ya no tengo idea de cómo soñar que no te sueño...

Los Tesoros del Errante™ - Lady Rosamund Liongarden

LA BARCA ABANDONADA

[En la distancia te amo, a solas, entre madera y agua]

Los Tesoros del Errante™ - Lady Rosamund Liongarden

La Ausencia de tu Odio

El tiempo cubre con hielo tu silueta en la cortina,
 la vela roja juega a mover los objetos que dejasteis tirados en el gabinete,

Aun se percibe en la alcoba ese perfume que destilan tus poros en llamas,
 No recuerdo como te marchaste, mas nunca olvido como llegaste,

Levanto del suelo la última caricia, la acomodo en mi sofá,
 dejo que repose esa nostalgia en mis parpados, que las lagrimas festejen entre el silencio,

Cierro los ojos y duermo, despertare en la mañana...

 ...Extrañando la Ausencia de tu Odio.

Los Tesoros del Errante™ - Lady Rosamund Liongarden

Relatos del verso

Dos palabras y un roce,
Labios húmedos y pieles gimeantes,

 Mi vergüenza hecha su placer nefasto.
 La infidelidad del pensamiento,

Los cuerpos hambrientos de su opuesto mutuo,
El rechazo a la moral,

 El coqueteo a ciegas,
 Y la persecución desmedida del aviador tras el vuelo.

El juramento en vano,
Sentimientos tan profundos como el vacío en la conciencia,

 La careta del "Don Juan Romeo",

Un cigarrillo a medio acabar.

 La silueta del pasado verdadero,

Orquídeas que mueren en la abstrusa razón,

 El dulce sabor a café amargo,

13 pasos hacia la habitación de la azotea,

 Un final incompleto,

 Mi adiós a tus costas,
 El sueno profundo,

! Que hermosas luces adornan el túnel !

 Por fin el alma se libera del encierro,

Nacerá de nuevo en el 2022...

Los Tesoros del Errante™ - Lady Rosamund Liongarden

Verde Esmeralda

El Sol castiga mis pupilas,
anunciando el amanecer,

 su recuerdo maldice mi existencia,
 y la presencia alienígena en mi sangre se extingue.

La cama es confortable,
casi siento la muerte cortando mi hilo de plata,
me aferro a las sabanas como se aferra el amor a la terquedad.

 Dos pesadillas,
 despierto de la realidad y duermo en mi sueño,
 no siento el aire circular,
 sin embargo no me importa,
 pronto estaré en casa.

A lo lejos se ve un bosque,
desciendo lentamente hasta reposar en un árbol con vida,
le pregunto sobre el lugar y este responde que no lo sabe,
que el llego ahí hace seis ciento sesenta y seis años y que,
desde entonces solo sabe que es un roble.

 Al escuchar eso,
 una sensación de huir se apodero de mi cuerpo,
 al voltear la vista atrás,
 tus ojos Verde Esmeralda me hechizaron.

Petrificado,
ahora vivo en estas tierras lejanas,
advirtiendo a los viajeros que se cuiden del hechizo de tus ojos…

 …Verde Esmeralda.

Los Tesoros del Errante™ - Lady Rosamund Liongarden

RELATOS // POESIA // ERRANTES // TESOROS

(De ti nunca esperado más o menos, de ti apenas he esperado...)

Los Tesoros del Errante™ - Lady Rosamund Liongarden

Al Paso del Tiempo

"...El tiempo es un océano en la tormenta..."
Prince Of Persia, The Sands Of Time.

Esta es la historia de un segundo que no quería morir.

Una vez en el principio, cuando el hombre no conocía el Tiempo, los segundos vagaban en forma de nada por los confines de la cabeza de nadie.

Y el Tiempo dormía tranquilo, porque los que respiran no le conocían, y los segundos no morían porque el Tiempo no los buscaba para avanzar.

El tiempo guardaba el secreto de lo que no se sabía. Y hubo un bípedo tal, que en medio de la feliz ignorancia que envuelve la existencia de los humanos hasta que alimentan la tierra, derramo líquido vital púrpura de su semejante y germino de entre él la incógnita que se ocultaba ella misma.

¿CUÁNDO LO HICE?

Oh palabra maldita que condeno a los segundos a un propósito no planeado. El Tiempo fue investigado, haciéndole preguntas al Sol y la Luna, y el hombre descubrió el Tiempo que yacía felizmente en la galaxia limbonica.

Y el Tiempo, al verse desnudo ante la conciencia de los vivos, desato su furia sobre los hijos del revelado y los platos rotos se los apunto a los felices segundos.

Comenzó la matanza, el hombre al enterarse del tiempo y su venganza intenta cada día apaciguar su ira, inventando métodos crueles para aportar a la extinción de los segundos.

Mata tiempos, Adivinanzas Y Ocio fueron de los avances que atrasaron a los humanos y los que estos ofrecieron al Tiempo para tratar de calmar la enardecida venganza de este sobre sus cuerpos.

Llego el 23 de agosto de 1987 a las 2.05.45 → 46 P.M.
Pero el 46vo del 5to minuto no quería morir, y a la velocidad de un parpadeo paso al 47, 48 y al 49, y así se mantuvo hasta volverse ambiguo vagando de segundo en segundo.

Los Tesoros del Errante™ - Lady Rosamund Liongarden

Al avanzar sus energías aumentaron sufriendo una transformación, y su no cuerpo se volvió minuto y al pasar 365 veces cada 60 segundos por el umbral del Tiempo se convirtió en Hora. Mientras contemplaba desde lejos la extinción de sus iguales siguió avanzando y prontamente se volvió parte de los astros y los que en la antigua Aradia residen le llamaron día.

Pero el día que era segundo antes se volvió avaro y conquisto con la sabiduría que acumulo en sus viajes a los días, quienes lo proclamaron su Año.

Pero como dice el dicho "Lo que rápido llega, fácil se va", pues el día en que el segundo decidió no morir, nací yo.

Y con las ganas del macho por la hembra en traje de Eva, devore cada día que gobernaba el segundo que se volvió minuto, quien se unió a las horas que me pasaban mientras crecía alimentado cada día de los años que aquel segundo conquisto y que al final fue muerto puesto que le perseguí hasta por fin encontrarlo y dentro de un pastel encerrarlo para celebrar mi cumpleaños…

Los Tesoros del Errante™ - Lady Rosamund Liongarden

Compañero de Momentos

Una noche triste y amarga como anochecer en Arabia,
Salí de la protección de mi acogedora alcoba,
Y encamine mis pasos hacia la descubierta zona que rodea mi habitad,

Sin nada que llevar, solo unas monedas oxidadas por el tiempo
Valoraban los vestidos rotos que llevaba para cubrir mis apariencias.
Deambulé con el destino de un vagamundo por los caminos de los desamparados,
Y una sombra iluminaba con mítica belleza, la figura de aquel que a mi mirada respondió con esquelética actitud.

Mi vista continúo fija en aquella forma, que con apócrifos gestos ignoraba mi presencia,
Entre en el recinto, que parecía un bar de mala muerte, pues el misticismo de lo que había visto me atrajo hasta la decisión de indagar entre la figura que me sedujo sin notarlo.

Ubique un sillón alto frente a aquello que las luces translucieron en un *El*,
Descubrí casi enseguida que *El* no estaba solo, le acompañaban otros con cara de pocos amigos.

Que tal-, fueron las palabras que utilice para abrir el dialogo entre uno de los otros y yo,
Que tal, contesto uno de los acompañantes. Limite mi respuesta a un silencio divagante, pues mi interés no eran ellos sino *El*.

Metí las manos en los bolsillos de lo que traía puesto, sintiendo las llagas metálicas de las viejas monedas en mis bolsillos, y al instante uno de los otros me dijo – te lo llevas- señalándolo a *El*, A lo que no escatime para afirmar –claro que si-, como si le conociera desde antaño.

Saque las monedas del bolsillo se la di a uno de los otros y le indico a *El* que me acompañara. *El* acepto sin protestar como si su destino fuera venir conmigo, salimos de aquel lugar y caminamos juntos hasta una edificación que pertenece a uno de mis semejantes cercanos.

Estando allí y con la incógnita de ¿Qué hacer?, un deseo de fuego invadió mis deseos y sin conocer el territorio despoje del traje transparente que le envolvía a *El* y encendí aquel deseo sin pensar en las consecuencias.

Los Tesoros del Errante™ - Lady Rosamund Liongarden

Acaricie su cuerpo y le bese hasta agotar el último suspiro de aquel desdichado, que me llevo a los abismos más oscuros y me retorno al olvido terrenal.

Tome de *El* todo lo que quise, pero en mi enajenada furia pasional no medí lo que sucedería y acontecio lo esperado, *El* se esfumo, desvanecido, vaporizado, solo dejo en mis manos escombros de su existencia.

No me entristecí, solo pensé que eso es lo que debió pasar y nada más, recogí mi cuerpo y lo encamine de nuevo hasta la protección de mi alcoba. En el camino me encontré con la sorpresa de que uno de mis cercanos tenia a *El* en sus manos, besándolo como minutos atrás lo hacia yo.

-¿Lo quieres?, me pregunto.

-¡Claro como no!-, le respondí al mismo tiempo que le pregunte -¿Cómo le encontraste?-

-¿*El cigarrillo?* Lo pedí en el bar de la esquina-, me contesto mi cercano.

-¿Como?-, exclame exaltado

-Si…, si quieres más toma estas monedas y cómpralos en aquel bar-

Esa noche descubrí que *El* se apellida *Cigarrillo* y que es tuyo por unos momentos al darle algunas monedas a quien ofrece sus servicios…

Silencio Subtitulado

Vertiginosamente llegamos al sorteo, libertades húmedas, humo en las bocas, ruido desnudo por doquier. Se convidan los conocidos, las mentes maquinan los ritmos, orquestando en tonos nocturnos a las marionetas del tiempo.

Necesidad clama atención, se pactaron aventuras hacia el este, partieron los rumbos; He visto las cortinas cerrarse, teatros sembrados en llamas, pero nunca llego a destapar los secretos que diseña el fortuito encuentro.

Intercambio trabajo por placer, mientras en mi cintura, un demonio portable me arremete con ciento de ondas hertzianas, indicando con su castigo que otra alma materializada necesita compartir sus ideas.

- Hey, K L K –

El ruido irrumpe el sentido, maldigo por unos segundos, corro en dirección opuesta, así como llevo mi vida con las sociedades.

- No te oigo un carajo –

Siento como lento, entre desvanecientes ruidos, un dialecto extranjero; Mi mente, como cargando un programa, manda comandos diatonales al mismo patrón que percibo en la distancia…

…Vacacionan los versos, el medio se corta, he de contarle a los vivos.

Prefacio de la Parte Última [Backdoor]

No te conozco, quizás no pueda, pero te digo que soy como tu,

 En estas páginas haz encontrado la guía a los tesoros que la vida me dio, los que saqueados por piratas devolví a sus lugares, y los que nunca pude recuperar de la mano del Leviatán,

 Navegue muchos segundos entre vidas, muertes, resurrecciones, bautizos, recolectando anécdota de cabezas que colapsaron con la mía, me lanzaron a espirales voracez, y me hicieron sentir cócteles de fantasía.

 No me arrepiento de haber mentido, cantado, besado, de todos los lugares del cosmo, este fue el mejor y mas placentero, mas allá de Plutón es solo ciencia y átomos que importan nada,

 A ti te digo, desespérate, llora, grita, sonríe, calla, mas nunca dejes de soñar en las noches, en el día, en sábado, por que la vida se construye con eso que la gente nos dice no hacer,

 Yo estaré contigo, en las páginas, en los nombres olvidados, en la pared blanca con colcha, en la celda contigua, en los estrados, en esa prisión donde te encierras a propósito para comprobar que eres en verdad libre…

Te quiero,

Te adoro,

Te deseo,

Te amo,

Lady Rosamund Liongarden

Los Tesoros del Errante™ - Lady Rosamund Liongarden

www.ingramcontent.com/pod-product-compliance
Lightning Source LLC
Chambersburg PA
CBHW021000180526
45163CB00006B/2445